音樂，不一樣？

大自然SPA的呵護

陳郁秀 主編　吳舜文 著

東大圖書公司

樂聲滿人間

　　早晨起床，聽見窗外的雨聲，心裡不知不覺跟著滴滴答答地躁動了起來！望著外頭潮濕的一片，忽然好想多疼自己那麼一點點，於是，起身為自己播放了葛利格的皮爾金組曲，隨著悠揚的樂音，心情竟好似轉進一片風和日麗、蟲鳥合鳴的森林裡，晨曦透過剛發芽的綠葉，那麼地溫煦、祥和……就這樣，音樂啟動了我一整天的好心情，讓我的心懷抱著隨音樂而來的晨光、鳥語和新鮮空氣，神清氣爽地帶著微笑，展開忙碌的一天。雖然外面的天空是溼晦的，但我的心情卻是開朗的。

　　健康是人類最基本的生存條件，而心情則像是一把利劍，左右著我們的健康，使生命隨之改變轉折。音樂可以是醫治世人的靈藥，它透過與人體共振、共鳴、協調及感應，直接影響人的健康和心情，並且激發您的感情、薰陶您的情愫、啟迪您的智慧。有了音樂來抒發您內心中之痴、嘆、迷、夢、怨、喜、怒、哀、樂，生活將是何等自在？也許您未嘗試過音樂的爆發力，它可點燃您已經麻木的聽覺神經，提供您聽覺的震撼，進而達到渾然忘我的境界，試試看，十分神奇！

　　或許您正煩惱著該如何踏入音樂之門！告訴您一個好方法：以最簡單的方式親近它。無論是正在聯考的您，正在塞車的您，正在感傷的您，正在寂寞的您，正處焦慮的

您，或正要吃早餐的您，任何時、地、心情，只要聽聽音樂，美妙又簡單的操作……，每天一點點，久了，您就聽懂了。

【音樂，不一樣？】系列，就是在這樣的動機之下，以各種不同的角度及最輕鬆的方法，分別以《一看就知道》、《不看不知道》、《怦然心動》、《跨樂十六國》、《動物嘉年華》、《文藝講堂》、《大自然SPA的呵護》、《天使的聲音》、《四季繽紛》、《心有靈犀》十本書介紹給大家。相信這一本本簡單的音樂導讀，加上您想親近、了解音樂的動機，將為您在翻閱、聆聽的同時，帶來許多意想不到的寶藏。

謝謝「東大圖書」能實現我與大家分享音樂之美的夢想，這是一個平淡卻深具意義的夢想，因為音樂曾幫助我翻越過許多苦難的藩籬，也陪伴我與家人、朋友共同分享快樂和感動，所以我希望每個人都能喜愛音樂，讓音樂有機會親近您、協助您，並充實您的人生。

最後要謝謝和我一起工作的所有朋友：蘇郁惠、牛效華、盧佳慧、孫愛光、陳曉雰、林明慧、吳舜文、魏兆美、張己任及顏華容老師等人，有您們的參與，使更多人能親近音樂，讓「樂聲滿人間，處處漫喜悅」。

陳郁秀

店長的私房話

　　這是一本讓大家「放鬆」與「想像」的音樂SPA小書。

　　「自然」──這處處可見但卻神奇奧妙的神賜之物，是這本音樂SPA小書要帶領大家「邀遊」的重點。

　　由於自然奇景無限，為使大家淺酌品嚐這其中細緻之味，將規劃「山」、「水」、「日」、「月」、「風」等五項SPA專區，並在八位鼎鼎有名的「音樂『美療師』」親切指導下，「體驗」這或是美麗、詭譎，或是優雅、狂猛的「音樂SPA的呵護」。

　　引介的重點包括：

1. **五大療程優惠專案**──特選曲目的導聆與詮釋（這也是本書的重心，包括本人的心得分享）

2. **VIP美療室**──作曲家簡介（讓大家認識大師級的音樂SPA專業美療師）

3. **小秘方**──音樂名詞說明（讓大家不被一些複雜的「術語」弄慌了體驗SPA的樂趣）

4. **推薦療程**──其他樂曲推介（例如主要樂曲的「套裝」療程簡介，或是音樂美療師們其他與主題相關的作品……等）

5. Massage Time（例如樂曲的創作小檔案，或相關的有趣插曲……等）

曲目的規劃包括：

• 山景之一【山路迢迢】：葛羅菲「大峽谷——紅色沙漠、山路」
• 山景之二【山中傳奇】：穆索斯基「荒山之夜」
• 水景之一【川流不息】：史麥塔納「我的祖國——莫爾道河」
• 水景之二【樂思泉湧】：拉威爾「水之嬉戲」
• 日景之一【晨昏天際】：葛羅菲「大峽谷——日出、日落」
• 日景之二【破曉時分】：葛利格「皮爾金——清晨」
• 月景之一【朦朧之美】：德布西「貝加馬斯克——月光」
• 月景之二【月夜冥思】：貝多芬「月光——第一樂章」
• 風景之一【風波不斷】：德布西「海——風與海的對話」
• 風景之二【風情萬種】：李斯特「森林的絮語」

本次「大自然SPA」的療程規劃，希望可以讓各位有個「賞心悅耳」的美感經驗，也期待拋磚引玉，作為大家進一步親近音樂的「歇腳石」。

主編小檔案

　　陳郁秀，臺灣臺中縣人，現任行政院文化建設委員會主任委員。曾任法國巴黎波西音樂學院教授、國立師範大學音樂系教授、音樂系主任、音樂研究所所長、師大藝術學院院長、中華民國音樂教育學會理事長、白鷺鷥文教基金會董事長等職。十六歲即赴法國求學，獲巴黎音樂學院鋼琴及室內樂演奏學位，返國後即活躍於鋼琴演奏的職業舞臺並致力於音樂教育，培育無數優秀的音樂人才。

　　1993年與夫婿盧修一立委成立「白鷺鷥文教基金會」，致力於推廣本土音樂並建立「臺灣藝術文化資料庫」之浩大工程。表演方面，除個人獨奏會及室內樂演出從未間斷外，更與全國各大樂團及國際知名樂團如「上海交響樂團」、「柏林愛樂木管五重奏」、「慕尼黑絃樂團」、「日本大阪愛樂交響樂團」、「日本名古屋交響樂團」等合作演出，增進國際文化交流。1996年，法國總統席哈克特別頒贈「法國國家功勳騎士勳章」，以表揚她對中法文化交流的貢獻。1998年獲頒「臺北文化獎章」。

　　著有《拉威爾鋼琴作品研究》、《音樂臺灣》、《近代臺灣第一位音樂家——張福興》、《沙漠中盛開的紅薔薇——永懷祖恩的郭芝苑》等四本書。編有《臺灣音樂百年圖像巡禮》、《臺灣音樂閱覽》、《臺灣音樂一百年論文集》、《生命的禮讚》等書。

店長小檔案

吳舜文

性別：女

年齡：祕密

婚姻：已婚，有三個可愛的孩子

現職：臺灣師範大學音樂學系專任講師；臺灣師範
　　　大學附屬高級中學國中部音樂班專業課程兼任講座；中華民國音樂
　　　教育學會理事；臺灣音樂教育學會理事

學歷：臺灣師範大學特殊教育學系博士班研究生（主修：資優教育）
　　　加拿大卡加利大學暑期高大宜音樂教學法研究
　　　臺灣師範大學音樂學系碩士（主修：音樂教育）

經歷：臺北市立陽明國中專任音樂教師；臺灣師範大學音樂學系助教；景
　　　文工商專校、臺中師範學院音樂教育學系、彰化師範大學美術學系
　　　兼任講師

著作：《大學通識教育音樂鑑賞課程的理念與實踐》《藝術欣賞課程教師
　　　手冊中學篇（音樂）（合著）》《國中直笛教學之探究（碩士論文）》
　　　及音樂教育論述報告多篇

山水

日月

風

字源一　源自拉丁文Solus Par Aqua，意思為健康之水。

字源二　來自十六世紀比利時一座溫泉小鎮SPAU的名字。

釋意　也被稱為土耳其的活水浴，或被解釋為溫泉、礦泉養生中心。

流傳　開始流行於十七、八世紀的歐洲，認為礦泉裡的礦物質及微量元素可透過浸泡滲透到皮膚，達到治病、健身、美容、抗老的功效。

今日　後來SPA養生美容、舒緩身心的概念風靡世界，集合了礦泉水療、美膚祕方、精油芳香療法、多種按摩和各地的民間養生法，成為一種現代都會人追求時髦風尚又兼顧健康概念的象徵。

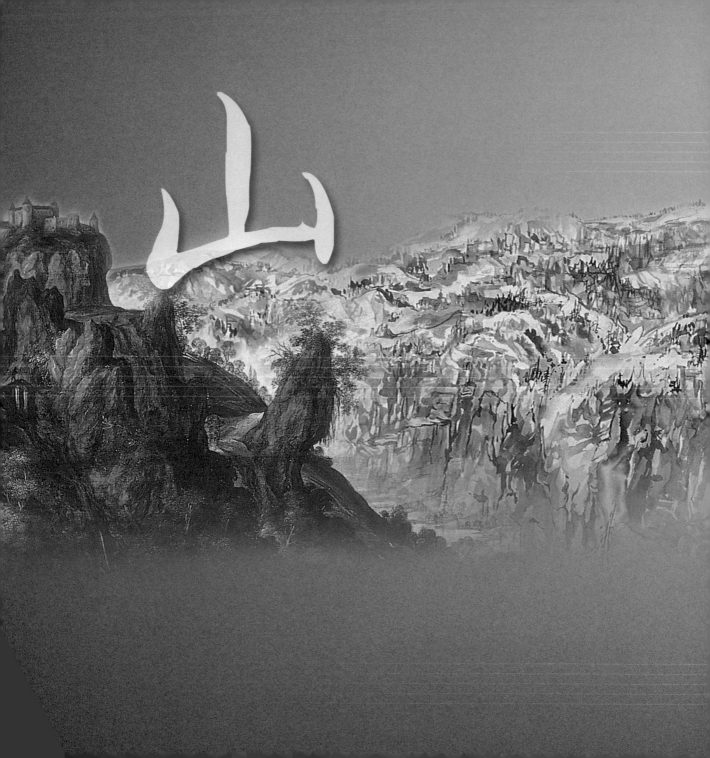

一、火山岩漿浴

●

山路迢迢

山中傳奇

●

山路迢迢

在大自然SPA體驗的第一站，我們來到了世界著名奇景之一的「大峽谷」。

大峽谷以它遼闊宏偉的山谷景觀著稱，來到這兒，可以感受大自然「崇高無比」的力量所展現之瑰麗藝術。「山」有險峻的一面，卻也有蜿蜒的趣味，美國作曲家葛羅菲將帶領我們遨遊他的「山谷」音樂世界，敬請大家細細欣賞及品味哦！

一、洪荒初始——紅色沙漠

這大峽谷的景象彷若洪荒之初，萬籟俱寂的氣氛非常特別，跟隨著作曲家葛羅菲的音樂，我們來到了著名的「紅色沙漠」地帶，這可是大峽谷南端不可多得的多

彩岩象奇景。

映照著陽光的沙漠，看似平靜寂寥，卻有一種「詭謫」的色彩，彷彿帶著一股灼熱與不安。（低音單簧管與中提琴緩慢微弱的奏出下行音的動機，木管與鋼琴隨後奏出特殊的連續下行和絃。）在這樣的氣氛裡，我們的心境充滿著「遠古」的幻想——在這兒，數十萬或數百萬年前，或許曾有過一段文明與知識的歷程，「活力」與「智慧」曾在此停留延伸，「生命」與「傳承」曾於彼時駐足發展；是否這遙遠時空裡的朋友們，也曾經站在同樣的地方，以相似的基因促動思緒的「想像」與「翱翔」？！（小提琴以低音奏出富於表情的主旋律）

黃鷗波，大峽谷，1981。

緩慢的步調持續著，大家走在這一望無際的紅土上，突然感到傷感與徬徨，這樣的路要走多遠哪！（樂器奏出先前持續的下行和絃，低音單簧管奏出主旋律的短暫變奏。）「遙遠」的時空兼以「漫長」的旅程，看似不遠處的海市蜃樓更加變幻與難以捉摸。我們一群「東方」的旅者，是否要為這異域的景象所征服了呢？！（樂器第三度奏出下行和絃動機，英國管所吹奏之主旋律逐次減弱消失。）

二、放聲高歌——山間小路

大峽谷的美在於它壯闊的景象，但遠道的旅客們切勿忘記其蜿蜒山路的另一番風味，葛羅菲接下來要帶領我們聆賞的可是那最為人熟知的一段「山間小調」悠閒之旅，不妨聽聽看並也「唱唱看」哦！

首先登場的是有趣的「驢叫聲」，哦！這辛勤劬勞的驢兄可是我們山路旅程不能缺少的夥伴呢！（樂器的急速滑奏，並以下行大七度及上行增一度的不協和音程模

擬特殊的驢叫聲響。）注意聽哦！這驢聲是否還帶著「搔首弄姿」的宣示意味呢？另外也還夾雜著規律有致的蹄步聲呢！（雙簧管吹奏輕巧的裝飾短音）踢踏踢踏的步履可不正說明這迢迢山路的漫長與恆久，而這固定的聲響也將伴隨我們朝向偉大的峽谷之旅邁進。（滑奏的驢叫聲及裝飾短音的驢步聲將持續於曲中出現，是全曲重要的動機。）

陳其茂，山麓小道，1999。

　　走在山路間，安靜的大自然似乎隱藏無窮的生機，令外來者的我們也不由自主哼唱起悠揚的曲調，這曲調有一種當地的「西部風味」，您是否感同身受呢！聽聽看也唱唱看吧！（法國號吹出本樂章的主旋律，以忽高忽低的音型貫穿，節奏並穿插著動感的三連音，平添曲調

♪

「鋼片琴」(celesta)
是一種以敲擊鋼片
方式發聲之鍵盤樂
器，其使用以俄國
作曲家柴可夫斯基
（ Pyotr Il' yich
Tchaikovsky, 1840～
1893）在其芭蕾舞
劇「胡桃鉗」
(*Shchelkunchik*) 中
的「糖梅仙子」最
為著名。

的律動感。）

　　這優美的曲調不僅一人獨唱，興之所至，大家都可
以一起唱和著，驢子也不時引吭高聲啼鳴，可真是不甘
寂寞呢！（主旋律交由長號及所有樂器持續演奏，時而
穿插急速滑奏的驢叫聲。）接著，有股清流般的聲響自
山谷間傳來，（清亮的「鋼片琴」獨奏聲出現）那像
「音樂盒」一樣可愛清麗的聲音為我們綿延寂寥的山路之
旅帶來一股振奮的力量，努力吧！諸位同伴及辛勞的驢
兄們，路途即將到達終點，加緊腳步向前行，大峽谷的
美麗與神祕還正等待著我們一探究竟呢！（全部樂器再
度強奏，速度轉為急板，最後並以驢叫聲結束全曲，留
下耐人尋味的結尾。）

小秘方

「組曲」（suite）是由多樂章組合而成。

古典的組曲形態可以包括「阿勒曼舞曲」（Allemande）、「庫朗舞曲」（Courante）、「薩拉邦舞曲」（Sarabande）、「嘉禾舞曲」（Gavotte）、「小步舞曲」（Menuet）、「吉格舞曲」（Gigue）等有快有慢之各類型舞曲。

近代的組曲則是多樣形態，甚至與「標題音樂」（program music）有密切關聯，常以各樂章標題來描述某些事物或作曲家之樂念。

*VIP*美療室

葛羅菲（Ferde Grofé, 1892～1972），美國作曲家。1909～1919年間，曾於洛杉磯交響樂團擔任中提琴手，也擔任懷特曼（Paul Whiteman）爵士樂隊的鋼琴手及編曲樂師，可謂多才多藝；也因編作蓋希文（George Gershwin, 1898～1937）「藍色狂想曲」（*Rhapsody in Blue*）之配器一舉成名。

葛羅菲的作品以美國景物及文化之意象為主，除管絃樂組曲「大峽谷」（*Grand Canyon Suite*）外，尚有「密西西比河」（*Mississippi Suite*）及「好萊塢」（*Hollywood Suite*）等組曲。

福列特曼（A. Flattmann），日落密西西比。

推薦療程

　　葛羅菲的管絃樂組曲「大峽谷」完成於1931年，共包括五個樂章，均採用簡明之旋律描繪自然景象，各段標題依序為：

第一樂章：「日出」(*Sunrise*)，E大調，六四拍，小行板 (andantino)。

第二樂章：「紅色沙漠」(*Painted Desert*)，e小調，三四拍，緩板 (lento)。

第三樂章：「山路」(*On the Trail*)，A大調，六八拍，中庸的小行板轉稍快的小快板 (andantino moderato － allegretto poco mosso)。

第四樂章：「日落」(*Sunset*)，D大調，四四拍，中板轉慢板 (moderato － adagio)。

第五樂章：「豪雨」(*Cloudburst*)，E大調，四四拍，最緩板轉中庸的快板 (largo － allegro moderato)。

山中傳奇

穆索斯基的交響詩「荒山之夜」

　　「探險」是每個人心中的夢想，雖然伴隨著不可知的神祕與恐懼，但好奇的天性是無法阻擋的，這一站，我們將在俄國作曲家穆索斯基的音樂世界裡，體驗一場「荒山之夜」的驚險之旅，到底有多神奇呢！請注意「聆聽」哦！

Massage Time

在迪士尼(Disney)的動畫「幻想曲」(Fantasia)中，亦收錄此首「荒山之夜」樂曲。經由動畫的視覺詮釋，可以延伸更多的聲光效果。

一、序言──標題景象

　　當夜裡漫無目的地注視著遠處的高山奇景時，內心深處總不免興起有些寂寥，卻又無法避免之「幻想」，想像那山中是否正有匪夷所思的「傳奇」上演著呢？甚至，閉目沉思，彷彿更能感覺那幽闇之氣息正朝我們而來。這想像之情境正如作者的標題所描繪之景象：

在陰暗詭譎的氣氛中，精靈們與幽闇之神接替出現，進行著對幽闇之神的崇敬與讚美，這是特有的陰間儀式，是地獄的盛大饗宴。

在漸次紛擾與搖擺騷動中，這處村莊肅穆的鐘聲響起，幽闇中的精靈們自然消逝，驚悚緊張的夜晚離開，黎明到來。

克利（P. Klee），
被選中的地方，
1927。

　　各位，您是否已由樂曲的標題開始感受到一股「狂暴」的力量了呢？悄悄的，輕輕的，讓我們一起來感受作曲家穆索斯基的精心設計。

　　首先，聽到了嗎？山間精靈竄動的聲音，急促而不安，微弱卻又有所衝突，「矛盾」的音響真的讓人有點心驚卻又無法不被吸引呢！（樂曲以狂暴的快板開始，

小提琴微細的三連音連弓以上上下下的級進音型勾勒出詭譎的氣氛，隨後緊接著木管樂器的高亢聲響。）

小心！在精靈們陸續跑出之後，咦！是誰的腳步如此「驚天動地」，像是要掀開這整個世界似的？（長號以長而有力的重音吹奏出和聲小音階的音型，增二度的音程與三連音的同音反覆加添音樂的陰暗氣息。）難道是……是那「幽闇之神」的來到嗎？這夜裡的儀式就是為祂的降臨而設的嗎？不知您是否已預備親臨這驚悚的夜之饗宴了呢？

二、傳奇──夜之饗宴

在幽闇世界的精靈心裡，什麼事是他們的目標呢？製造紛擾與不安恐怕是他們的「專長」吧！注意「聽」！在連續的竄動之後，這些精靈們開始展現其炫人的「靈動之舞」，（小提琴與木管樂器奏出以F#音為主軸之上下音型，並以短促的跳音力度表現。）突然，一陣靜寂出現（全休止符出現），叫人屏息心驚，哎呀！不

寇尼克（K.D.
Keuninck），
托比和天使。

會是我們這些旁「聽」者的蹤跡被發現了吧！還好，這
只是精靈們的「即興」與「狡黠」表現，否則怎會吸引
我們注意呢？

　　請您再聽下去，其實夜之饗宴就是精靈們專門讓人
一「驚」的把戲，一會兒是吱吱喳喳的「小嘍囉」，忽然
又變成搖來晃去的「搖頭一族」，時而幽闇之神傳來不知

Massage Time

穆索斯基的交響詩
「荒山之夜」
（*Ivanova Noch'na
Lisory Gore*），又名
「荒山的約翰節之
夜」，原作於1867年。

該曲目前為人所知
的版本，係由俄國另
一位作曲家林姆斯基
一高沙可夫（Nikolay
Rimsky-Korsakov,
1844～1908）於1883
年根據穆索斯基未完
成之歌劇「索羅慶斯
克市集」中，合唱與
管絃樂曲「年輕人之
夢」加以編曲而成
的；亦即原曲樂念來
自穆索斯基，但華麗
傑出的管絃樂配器卻
出自林姆斯基—高沙
可夫之筆。

是高興還是發怒的「震吼」，有時卻又是「戛然而止」的
寂靜，（以上的動機不斷交互出現，有時變換調性，有
時變換節奏；銅管樂器並以fanfare的鼓號聲響表現幽闇
惡魔的氣勢，休止符也突然出現。）實在令人難以捉
摸，充滿著無比的神祕與詭異。

三、尾聲——光明到來

在幽闇世界的現場，您會想到什麼呢？這些精靈們
熱舞之高潮會是如何呢？騷動漸趨激烈，不斷穿梭的精
靈身影叫人眼花撩亂，（管樂與絃樂交互奏出時而短
促、時而沉重之不協和音響；小提琴並以最低絃強烈奏
出分弓的有力聲響，主題也不斷出現。）整個情勢似乎
愈來愈錯綜複雜，狂亂暴動的局面無以復加，全部的精
靈想必都出籠了，搖首弄姿、竭盡所能的向他們的君王
——幽闇之神獻上最熱烈的崇敬之意，鬧得天翻地覆的
氣勢驚人無比！

在暗處的我們屏息以待，這樣的場景如何善了？狂

暴的局勢似乎無人能擋。不過，大家可別憂慮了，夜晚
之後一定是「光明」的到來，注意「聽」哦！作曲家已
經悄悄的為我們帶來黎明的鐘聲，（**在全體強而有力的**
合奏與絃樂半音階音型當中，
出現鐘聲。）遠處鄉間廟宇的
和平之聲隨著曙光傳送，精靈
們開始有自知之明，不敢再狂
囂聲張，在不敵光明的魔力下
漸次消逝了。（**小提琴以上行**
的半音階二音一組聲響奏出，
豎琴並隨後反覆之。）

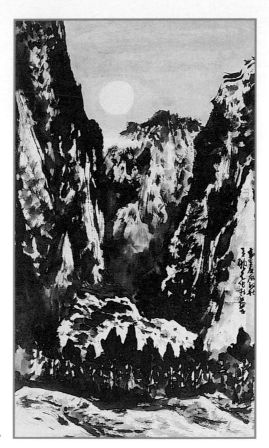

呂聰允，月照大地，2000。

　　最後，黎明正式降臨，所有幽闇世界的朋友們無言的銷聲匿跡，（單簧管奏出平靜優美的結尾主題）鳥兒們及小蟲兒們也從睡夢中甦醒，加入曙光之聲的合奏之中，各位「聽」官們，您們可也清醒了嗎？（長笛與豎琴加入單簧管的平靜主題中，在靜謐的和絃聲中結束全曲。）

　　奇幻的「荒山之夜」落幕了，雖然有些筋疲力竭，熱烈的歌舞情節卻似乎揮之不去，作曲家穆索斯基的確是個厲害的「音樂」導演，我們可是得到一場「聲光俱佳」的演出效果呢！

VIP美療室

穆索斯基（Modest Mussorgsky, 1839～1881），俄國作曲家，是俄國國民樂派「五人組」（the Five）之一。其音樂最值得一提的是「個性濃厚」的要素，作品中大量注入俄羅斯民族特有之風格；並且兼有表現主義之語法，之後印象樂派的作曲家德布西（Claude Debussy, 1862～1918）亦由其鋼琴曲及歌曲獲得感動而創出嶄新音樂風格。

穆索斯基作品包含歌劇、管絃樂曲、鋼琴曲及歌曲……等，其中，為人熟知者有管絃樂曲「荒山之夜」與鋼琴組曲「展覽會之畫」（*Pictures at an Exhibition*）等。

推薦療程

療程一：

「交響詩」（symphonische dichtung；symphonic poem），又稱「音詩」（tondichtung；tone poem），為以「標題音樂」手法完成之「單樂章」形態管絃樂作品。

所謂標題音樂，係由作曲家自由設定音樂進行之程序，並強調與文學之密切結合，為西洋浪漫樂派之代表曲種。建議欣賞曲目羅列如下：

1.史麥塔納（Bedřich Smetana, 1824～1884）：莫爾道河（*Vltava*，取材自連篇交響詩「我的祖國」（*Má vlast*））

2.杜卡（Paul Dukas, 1865～1935）：魔法師的學徒（*L'apprenti Sorcier*，取材自《歌德詩集》）

3.李斯特（Franz Liszt, 1811～1886）：前奏曲（*Les Preludes from Lamartine*，取材自《拉馬丁詩集》）

4.理查‧史特勞斯（Richard Strauss, 1864～1949）：查拉圖斯特拉如是說（*Also Sprach Zarathustra*）

療程二：

　　其他音樂家的「山曲」群像——

　　群像之一：柯普蘭（Aaron Copland, 1900～1990）：舞劇組曲「阿帕拉契之春」(*Appalachian Spring Suite*)

　　群像之二：理查‧史特勞斯：管絃樂曲「阿爾卑斯山交響曲」(*Eine Alpen Sinfonie*)

二、舒活水療屋

川流不息

樂思泉湧

川流不息

史麥塔納的交響詩
「我的祖國 —— 莫爾道河」

「水」是生命之泉，在人類演進歷程中，是不可或缺的環境要素之一。接下來，我們也來聽聽作曲家對這孕育萬物的生命之泉所做的詮釋與創思，是否也能扣動我們的心弦呢？捷克「國民樂派」作曲家史麥塔納兼具「浪漫」與「民族」色彩的交響詩音樂，或許能夠給我們一個答案。

一、序言 —— 細水長流

聽！遠方傳來一些微弱的聲音，有些熟悉與親切，哦！像是家鄉的潺潺流水聲，彷彿天籟之音娓娓道來，生命即是「分裂」與「融合」不斷交互的歷程，這看似輕柔卻充滿生命力的潺潺水聲正隱喻著「萬物之源」與

「生命之始」。首先,讓我們出發到莫爾道河的源頭一探究竟吧!

　　先前這微弱的聲響像是畫家筆下流動的「線條」,由單一的脈絡逐步擴充,各位,您可「聽」到這細水長流的律動之美,蘊含極度的變化,起初是纖柔的形態,而後慢慢凝聚其內斂的張力,讓人心境隨之澎湃起來。

　　(樂曲由急促的快板開始,在豎琴及小提琴輕柔的撥奏聲中,長笛流暢的吹奏出代表第一水源之

雷諾瓦（P.A. Renoir），
賽納河的拖船，1869。

快速音群，而如同水源之擴充般，再加入另一長笛交互吹奏著；隨後，單簧管加入同樣描繪水流之快速音群當中，擔任第二水源之角色。）

正如作曲家賦予樂曲標題之前段敘述：「發自雙源頭之滾滾洪流，沖激岩石帶來的快活聲響，接受陽光洗禮而撒佈滿地光芒。……」這莫爾道河的流動意象彷彿與天地合而為一，連倒影都充滿了生命力，綿延而悠長。

當河幅逐漸加寬，匯聚群水的「寬容」風範自然流露，律動有致、連綿不絕的水波盪漾，正彰顯著生命的起伏與千變萬化，（第一小提琴與雙簧管以富有律動感之六八拍節奏型，表現水流之連貫與賡續，上下音型一

氣呵成之樂句，輔以輕重強弱之變化。）這水流的匯聚
與滾動猶如「歌唱」的形形色色，時而獨自低吟，忽又
高聲和鳴，充分盎然的聲勢讓人彷彿親見這滾滾洪流的
奔騰。（主題不斷由各種樂器反覆呈現，進入本曲的發
展部分。）

二、中段——生命謳歌

當我們沉醉在這河流廣大深遠的律動之中，作曲家
又展示其樂思的標題告訴大家：「……當河幅漸次寬廣
之時，兩岸傳來狩獵的號角聲，以及歡愉的鄉村舞曲之
回響。……」

是啊！在這水流聲中間或夾雜著獵人的號角聲，英勇的氣概與河流的聲勢相互映照，果真呈現一種「交融」之美感。（四支法國號奏出如號角般之旋律，對應著絃樂所描繪之水流聲，兩者巧妙的融合在一起。）

但是，在廣闊的水域裡，何來狩獵之客呢？原來，河流一向是歷史上孕育文明之所在，「聽」！是否有歡愉的豐收慶典在河畔「載歌載舞」的進行著呢？這可是精采的農民婚禮哦！（樂曲轉為二四拍，穩定的中板速度，樂器逐次加入，形成疊續之音色，藉以引導代表農民舞姿之主題出現。）

「踏—踏—踏—踏」，「轉—轉—轉—轉」，簡單的舞步卻饒富變化，你來我往的姿態讓我們這群外來旅客也忍不住躍躍欲試，舞步的訣竅您是否已全然掌握了呢？（主題節奏由四個斷奏的八分音符，以及八個「二音一組」之十六分音符組成，彷彿「踏步」與「轉圈」的舞蹈律動，簡單的節奏勾勒出人群歡樂歌唱跳舞的場面。）仔細聽著音樂，您也能夠即時跟上舞動的步伐，

盡情享受這豐收的喜悅，而這完全來自大地之母的灌溉
與孕育，直叫人從心底感恩與崇敬。（主題由絃樂器反
覆演奏數次，藉由力度之強弱變化，呈現歌舞之起始、
熱烈與收場。）

　　豐收的歡愉終究要告一段落，夜幕低垂，是一天休
止時刻的到來，心也該靜一靜了！（樂曲由先前的 e 小
調及 G 大調，轉為較富透明色彩之降 A 大調，小提琴以
極弱之高音緩緩拉奏出綿長的旋律。）月光輕瀉在大
地，一片靜謐與舒緩之氣流入心窩，人們都已進入甜蜜
的夢鄉，只有我們這些外來遊客還不知倦意，偷偷的
「聆賞」這夜之音樂。

　　果然，這夜之「玄妙」盡入眼底，正如作曲家史麥
塔納的描繪：「歡愉的回響 —— 月光與精靈之舞……」

　　瞧！可愛的「水之精靈」正躡手躡腳輕聲出現，隨
著柔亮的月色翩翩飛舞，安寧之中蘊含著一份激盪的氣
氛。（樂曲標示極輕柔之音色，全曲的高潮「相反」的
呈現在細密甜美的絃樂長音之中。）

三、尾聲——奔流入海

Massage Time

莫爾道河，源自舒馬瓦山，流向東南再轉向北，橫切捷克中部高原，流經布拉格，再匯入易北河，全長約446公里，是捷克西部最大河流。

完成了生命的孕育與豐收，河流仍持續前行，往下一個目標而去。在旭日東昇之際，作曲家隨即引領我們隨著水流的律動，進入更刺激的奔騰之旅。（樂曲再次

轉回第一段的六八拍與 e 小調，由雙簧管及小提琴演奏
先前第一段之主旋律，代表白晝之到來與水流之前進。）

　　「……流水轉進聖約翰河的激流之中，湍湍急流拍
打堅硬的岩岸，水花四濺，奔騰不已。……」作曲家如
此描述著，水流似乎有愈加激烈之趨勢，洶湧的波濤翻
滾而來。（絃樂以極強之力度奏出，表現河水奔騰之氣

勢。）這激川之旅令人聯想花蓮的「泛舟」，也是同樣的激盪驚險，猶如古諺「水可載舟，亦可覆舟」。水流的千變之貌是讓人由衷敬畏的呀！

在這樣的氣勢當中，作曲家還是讓我們體會到河川的偉大，正如其標題最後的文字所揭示：「……河水徐緩流入布拉格市，向古色古香的城堡致敬。」彷彿這水流之目標就在宣示其「寬廣」與「遼闊」之美，而這城堡不正是「權勢」的象徵嗎？（樂曲由 e 小調再轉到 E 大調，以「同主音」之大小調性轉換詮釋激流與匯集入海之不同氣勢；其中，本曲第一段主題與全篇交響詩之第一曲「城堡」主題均為旋律之重心，並以厚重強大之長音表達壯闊之局面，以之結束全曲。）

河流持續匯流前進，永續其孕育文化之使命，其實，這權勢之象徵也可視同一股「奔流入海」之張力凝聚。各位「音樂之旅」的旅客們，到底這莫爾道河之歸向如何？就由您一邊「聆賞」，一邊發揮自我之想像與創意之思考囉！

VIP 美療室

　　史麥塔納（Bedřich Smetana, 1824～1884），捷克作曲家，有捷克近代音樂之父的美稱。

　　史麥塔納二十三歲即以鋼琴家嶄露頭角，旅行國內各地演奏，並開設音樂學校；五十歲時，開始產生幻聽的病象，此可能與幼年火藥意外所導致之聽力受損有關，對作曲家而言，可說是難以忍受之經驗；最終在1884年喪失記憶，因陷入暴躁狀態而被送入布拉格精神醫院，在此結束其一生。

　　史麥塔納對捷克（古波希米亞）民族音樂最深層的本質，與其他音樂大師如李斯特及華格納（Richard Wagner, 1813～1883）的音樂交響詩意象之整合，相當關注；雖在其大型作品中較少使用民謠音樂或舞曲，但於小品中仍可見其民族主義之色彩。

　　史麥塔納的作品包含歌劇、管絃樂曲、室內樂曲、鋼琴曲及聲樂曲……等，較為人知的有歌劇「被出賣的新娘」（Prodana nevesta）、管絃樂交響詩組曲「我的祖國」……等。

推薦療程

療程一：

史麥塔納最著名的交響詩（或稱「交響素描」）「我的祖國」共包括六首樂曲，標題依序為：

第一曲：維謝格拉德 (Vyšehrad)

此曲完成於1874年，主要描繪對往昔輝煌帝國的一種懷念，Vysehrad是位於布拉格南部、莫爾道河東岸的一座城堡。

第二曲：莫爾道河 (Vltava)

與前曲同樣完成於1874年，作者呈獻給布拉格市之作品，也是六首樂曲中最常被演奏者，極富浪漫與民族主義色彩。

第三曲：薩爾卡 (Šarka)

此曲完成於1875年，Šarka指捷克民間傳說中的一位女英雄，此曲亦如第一曲般充滿神話色彩，各段標題與音樂之關係也頗貼切。

第四曲：在波希米亞的平原與草原裡（*Z českých luhů a hájů*）

此曲為1874～1879年間完成之作品，是作曲家顛峰期之傑作，主要表達其對家鄉的謳歌與樂思，這也是在第二曲「莫爾道河」之外頗受歡迎之樂曲。

第五曲：塔波爾（*Tábor*）

此曲完成於1878年，標題與捷克歷史有密切關聯，Tábor是位於布拉格南部約一百公里的一個小鎮，全曲係以自由幻想曲風寫作之變奏曲。

第六曲：布拉尼克山（*Blaník*）

此曲完成於1879年，與前曲有內容上之關聯。

療程二：

音樂家的「河曲」——

小約翰・史特勞斯（Johann Strauss, 1825～1899）：管絃樂曲「藍色多瑙河」（*An der schönen, blauen Donau*）

樂思泉湧

拉威爾的鋼琴小品「水之嬉戲」

小秘方

「印象樂派」（impressionism）可說是介於浪漫樂派時期至現代音樂時期的一個富有特殊風格之樂派。對後期浪漫樂派者而言，仍沿襲以大型樂團的組合及豐富的樂器音效作為寫曲的基本模式。而為強化表現力，作曲家開始嘗試將音樂與「文學」、「戲劇」等藝術相互結合，因此也常出現運用標題音樂之情形。

各位遠道而來的音樂朋友們，這一站，我們來到了素有「創意」的「印象樂派」國度裡，在此我們要藉由「樂器之王──鋼琴」來聽聽作曲家對水景的另一番描寫，想想這「單純」的樂器音色如何釀造特殊的聲響呢？或者這聲響能為我們帶來什麼樣不同「聽覺」享受的SPA體驗呢？在這短短的數分鐘療程裡，可要聚精會神哦！讓我們拭「耳」以待，在法國作曲家拉威爾的帶領下盡情享受吧！

一、主題──水感十足

咦！是什麼打在我們的臉龐上？有些模糊，帶著點清涼的味道。哦！原來是一道道的「噴泉」，波紋細緻的

沙金（J.S. Sargent），威拉第‧瑪莉亞：噴泉，1910。

觸感，小時候最愛的就是這股濕涼沁骨的感覺，直叫人不禁打個哆嗦卻仍樂此不疲！（鋼琴以具有拋物線效果之分解和絃──琶音方式，輕巧的彈奏出第一主題，另並以五度與六度之和聲音程襯底，經由踏板效果表現透明清澈之「水感」。）

這一道道小噴泉律動十足，彷彿無法停歇。（第一

在標題音樂的運用手法上，作曲家賦予音樂一種細緻、優雅與朦朧的美感，並以附加標題的方式，讓音樂反映出「印象派」繪畫般的質感。印象樂派的樂曲，特別製造出一種新奇的音效感，這種空靈的質感多來自非傳統式的和聲連接手法，例如在古典和聲不得使用之平行和絃，此時卻廣為運用；而調性分明的創作模式也被以調性模糊之創新意念加以改變。總之，印象樂派的作品較之以往時期，更是十分講究音色的「轉化」。

主題持續發展）但又似乎漸次濃縮，隱約聽見像「雨滴」般的聲響向「下」滑落，如同「大珠小珠落玉盤」的晶瑩剔透；又覺得像是小時候最企盼的生日禮物「風鈴」，串串的清脆，閃閃的瑩亮，就如同夢幻般綺麗呢！您是否感覺到這「水之歌」隱含的「虛幻」與「朦朧」之美呢？（第二主題維繫著第一主題不協和音程之形態，彈奏出優美的「水歌」，典雅而乾淨的音色具有拉威爾清麗之風格，並成為樂曲發展之重心。）

二、中段──波濤湧現

如果，這清涼的「噴泉」和晶亮的「風鈴」都能同時出現，那會是多麼炫奇的時刻！「嬉遊於水」的圓潤與滑溜將會多麼有趣啊！「聽」！這「水聲」的

「嬉戲」何等引人入勝！真想站在這「玉盤」上踢踏搖擺一番，體會與水的第一接觸那份清涼與澄淨。（在第一主題與第二主題交互出現後，在連續二度音的陪襯下，「過門」形態之旋律在高亮的升C音上旋繞著，八度音黑鍵的聲響賦予樂曲特殊之音效。）

這樣的與水接觸，似乎在沁涼之外，也開始感受到

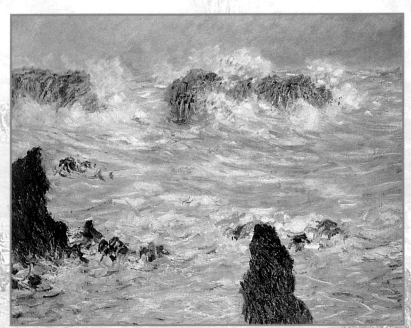

莫內（C. Monet），暴風雨·貝里勒海岸，1886。

水波衝擊的「力道」，帶著點來勢洶洶的張力與波濤翻滾
的氣息，水的「權威」與「矯健」在此也展露無遺，如
「萬馬奔騰」之勢為我們的水之旅帶來最High的高潮。
（主題的歌唱素材在快速音群當中若隱若現，彈奏者以手
指力度詮釋其道，旋律不斷擴散，和絃亦趨寬廣，華麗
的震音與滑奏技巧傾瀉而流暢，展現印象樂派之特殊風
韻。）

三、尾聲──餘波盪漾

　　波濤的威猛帶來無比震撼，水的氣勢令人激盪，而「盡情」揮灑之後的「寧靜」，卻又是一番不同的「甜美」與「回味」，餘波仍迴漾著，久久未能褪去。（鋼琴最低音的出現，帶來寧靜與安定，滾動的震音漸次消弱，先前第二主題「水歌」的旋律再次變形展開。）隨著水流的律動，我們的心境也似乎平穩下來，柔和幽靜的水聲再度發揮它宜人的魔力，交互的歌唱與深情的纏綿又一次讓我們這些外來遊客動容。（樂曲的第一主題與第二主題輕柔再現，琶音忽上忽下，並安靜的結束全曲。）

　　水的面貌是千變萬化的，時時刻刻都讓人猜不著它真正的意向，而其「來去自如」與「優遊自在」的姿態，不正是我們這些鎮日汲汲於生活小事而無法灑脫揮放者所企盼追求的嗎？聆賞法國作曲家拉威爾精采的水之傑作後，不知您是否參透更多？！這愉悅的水之旅就暫時告一段落囉！

Massage Time

　　「水之嬉戲」（1901）是拉威爾二十六歲時之作品，此曲受到德布西管絃樂前奏曲「牧神的午后」（1894）之影響，運用增和絃與全音音階之技巧，具有濃厚的「印象樂派」和聲風格，並為鋼琴音樂建立一新局面。

VIP 美療室

拉威爾（Maurice Ravel, 1875～1937），法國作曲家，與德布西均為「印象樂派」時期之重要音樂家。

拉威爾師承多位法國知名作曲家，如佛瑞（Gabriel Fauré, 1845～1924）、薩替（Erik Satie, 1866～1925）……等人，開始孕育其對「古典」與「自由」主義之間的思考與風格。

早在鋼琴小品「水之嬉戲」（*Jeux d'eau*）創作時，拉威爾便已受到德布西印象主義風格之影響，同樣使用九度與十一度和絃，以及全音音階……等技法，但其音樂美學卻與德布西有所差異。

德布西乃基於「象徵主義」的審美觀點，將音視為富有色彩的單個細胞，音樂即是將之集合起來，賦予流動之意象，因而形成一種透明之感；拉威爾則認為聲音是一種手段或材料，任何樂音的處理都是為了造就精確之織體（texture）或架構。因此，在拉威爾的音樂之中，音樂結構與形式均有清晰之線條，可說具有

「古典主義」思想之印象樂派大師，與德布西音樂模糊音色之美有所不同。

　　拉威爾據說也深受西班牙音樂之影響，此可能與其幼年所居之地接近西班牙有關，例如其管絃樂曲舞曲「波麗露」（Boléro）便是代表之作。

拉威爾「水之嬉戲」手稿。

推薦療程

療程一：

　　拉威爾所創作之樂種甚多，例如歌劇、芭蕾音樂、管絃樂曲、協奏曲、清唱劇、室內樂曲、鋼琴曲（包括獨奏、聯彈、雙鋼琴……等）、聲樂曲……等等。

　　另一項特別值得提出之成就即為「編曲」之作，許多作曲家作品經其改編，產生迥然不同之趣味，也成為音樂史上之佳作。例如他曾將穆索斯基鋼琴組曲「展覽會之畫」及德布西鋼琴組曲「為鋼琴的」（*Pour le piano*）之「薩拉邦舞曲」（*Sarabande*）改編為管絃樂曲；以及將同樣是德布西的作品管絃樂前奏曲「牧神的午后」（*Prélude à l'Aprésmidi d'un faune*）改編為雙鋼琴曲……等，都是相當傑出之「再創作」範例。

療程二：

　　音樂家的「水曲」——
　韓德爾（George
Friedrich Händel, 1685～
1759）：管絃樂組曲「水上
音樂」（Water Music）。

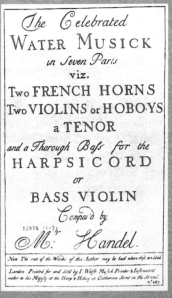

韓德爾「水上音樂」封面。

三、SPA 日光浴

晨昏天際

破曉時分

晨昏天際

葛羅菲的管絃樂組曲
「大峽谷 —— 日出、日落」

小祕方

「卡農」（canon）
在希臘語是「教義」
或「指示」之意，
對應於音樂，即指
一種「嚴格模仿」
的「對位」曲式，
例如耳熟能詳的法
國童謠「媽媽請聽
我說」（即「小星
星」），就是一首簡
易的卡農曲。

卡農的形態極為
繁多，主要有「平
行卡農」（canon in
parallel motion）、
「反行卡農」（canon

還記得上次帶領大家走過世界著名奇景之一的「大
峽谷」嗎？今天，我們又來到舊地重遊，並將再次在美
國作曲家葛羅菲的音樂中，感受大自然「晨」、「昏」不
同之景致，尤其是「陽光」的變化，請大家準備共同體
驗這一場SPA日光浴吧！

一、晨光乍現——日出之際

注意「聽」！遠處陽光微露，黎明的第一道曙光即
將從宏偉的大峽谷展現。（定音鼓慢慢的奏出微弱的震
音）各位，早起的鳥兒們正呼喚著我們，輕輕的，婉囀
的，（短笛及長笛以短音引奏）還有許多唱和的聲音
呢！動物們也在陽光的呼喚下伸伸懶腰準備起床囉！

by contrary motion）、
「逆行卡農」（retro-
grade canon）、「增
值卡農」（augmen-
tation canon）、「減
值卡農」（diminution
canon）等。

郭道正，落照，
1970。

（低音管及英國管分別奏出優美的主旋律，長笛並加以變奏。）

　　溫暖的「曙光」漸漸露出它誘人的模樣，隨著光影的變化，我們彷彿看到大自然多樣的風貌，忽明忽暗，若隱若現。（小提琴及大提琴分別奏出副旋律及其變奏）站在峽谷頂端，讓人感受到一股發自內心的震撼力正蓄

勢待發，不斷周旋，且持續醞釀著。（不同的樂器以卡農形態進行曲調之變奏）

哇！注意，曙光已展露它炫麗耀眼的光芒，萬物也從沉睡中甦醒，萬變的光影不斷展示它獨特的舞姿，躍動而有力，線條的交錯令人目不暇給。（木管與絃樂以強奏奏出主、副旋律，曲調相互追逐著。）我們忍不住也想參與這壯闊偉大的日出之旅。聽！在大峽谷的回音環繞當中，充滿了「豐厚」的生機與「前進」的力量，（各式樂器逐次交織並奏出最大強度）奔騰的氣勢讓人無法停歇，隨之不斷舞動與盤旋，忽上忽下，時左時右，或者躲藏幽闇，或者刺眼奪目，大峽谷樸實的面貌在陽光

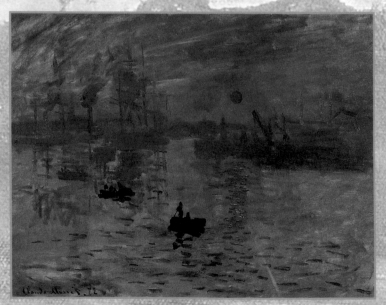

莫內，日出印象，1872。

陳其茂，黃昏的海峽，
1999。

魔力的使喚下，豐麗得令人心慄，一股「生命力」也全

然被激發。（樂曲速度轉為急板，並以突強的強奏結束

本樂章。）

柯洛（J.B.C. Corot），黃昏‧遠方的塔，1860-65。

泰納（W. Turner），日
落的天空，1825-30。

泰納，諾漢城堡的日出，1835-40。

麥達克（H. Mesdag），
落日，1887。

二、依戀不捨──日落之時

　　還記得初到大峽谷時，為其曙光乍現的奇景震懾與驚歎的感覺嗎？這回，經過漫長的山路之旅，竟然已屆「日落」之際，時光之更替可是不留人呢！聽！驢兒們的啼聲是否也變得悠長許多，不再那麼激昂高亢了呢？！（首先由法國號吹奏類似動物叫聲的三連音曲調，速度並逐次轉慢。）

　　日出代表一種「生機」，令人振奮；但日落象徵的卻是一份「安詳」，讓人平靜。（小提琴與鐘緩緩奏出主旋律，以二個小樂句及一個較大之樂句表現優美的曲調線條。）駐足「聆賞」這瑰麗的黃昏景象，使人不免為白晝的紛擾不安感到另一種徹底的放鬆，真正的「喜樂」還在於個人的體會與抉擇，就像大峽谷此般絢爛的景色，正足以說明人生的「起」與「落」，其實都是值得細細品味的，在這裡只有平和、寧靜，與真正「放下心」的含笑與沉澱。（主旋律由富於表情的雙簧管與英國管承接，略帶鼻音的音色優雅動人；接著，又移交給各種樂器分別演奏，速度並持續沉緩平靜；最後，樂曲開頭模擬動物鳴聲之曲調悄悄再現，宛如回聲般悠揚不絕，並結束本樂章。）

破曉時分

葛利格的劇樂組曲「皮爾金 —— 清晨」

　　清晨的破曉時分是一日之始，這一站，我們來到了位於遙遠北方國度的挪威，作曲家葛利格將帶領我們進入「皮爾金」的詩劇音樂當中，體會日出之際靈光初現的那份感動。或許您已聽過有關皮爾金的傳聞，但是葛利格的音樂如何詮釋這浪子的心情呢？且讓我們細細品味吧！

一、序言——蟄伏的躍動

　　「聽」！遠處傳來悠揚的笛聲，輕輕的，帶著清晨特有的新鮮與清爽，哦！或許這是鳥兒們對曙光即將到來的讚頌，也引領我們進入「幻想」的國度之中。（在木管低沉穩重的和聲進行中，長笛以樂句變奏的形態吹

奏出代表清晨之主題，主題節奏為基本的六八拍節奏型，平靜中略帶有舞動的意味；隨後雙簧管以低八度位置承接之。）

　　這是皮爾金在摩洛哥歷險的第一日，如此柔美的國度，清新的早晨，怎能料想到其後所經歷的種種起伏與變幻呢？彷彿安靜沉潛的曙光背後，所隱藏的爆發與張

力，人生的歷程不論成敗都是耐人尋味的。（主題持續擴充，分別由各木管樂器輪流吹奏，並由動機發展而使曲調漸次高揚。）

泰納，坎伯蘭·康尼斯頓高原的早晨，1798。

二、中段——莊嚴的告白

哇！那是如針狀的陽光嗎？蜂湧而至的氣勢果真令人目不暇給，炫麗的光芒為清晨的天空塗滿金光閃閃的色彩，莊嚴的告白正式宣示清晨的到來！（在曲調高揚的氣勢裡，絃樂群以齊奏強力奏出主題，使主題的反覆性達到高潮。）

注意「聽」喲！太陽正以「莊重」、「穩健」的步伐緩慢登場，和煦春風的架勢使人倍覺溫馨。（大提琴以堅定但圓滑的長

佛利德里希（C.D. Friedrich），朝。

音拉奏出代表太陽身影的第二主題，或稱副題，反覆的級進音型使曲調逐步由弱增強，加添戲劇性之效果。）

　　陽光的特色不僅在其炫目奪人的光芒，還有那忽隱忽現、時強時弱的光影變化，一會兒讓您熱情如火，一會兒卻又銷聲匿跡，原來，在莊嚴的外表下，太陽也有赤子童心的一面。（小提琴及中提琴以強弱之力度變化表現陽光之變幻，旋律並輪由木管樂器演奏，伴以絃樂之撥奏，更顯其優美。）

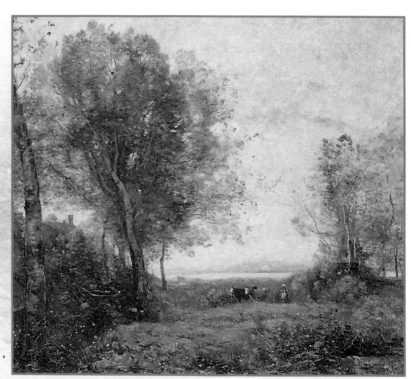

柯洛，早晨·牧羊人，
1860-65。

三、尾聲──清晨的終結

　　當陽光逐步展露其熱力四射的威力之時，也意味著
白日的正式到來，萬物甦醒，開始一天的工作與忙碌。
（主旋律移轉至明亮的 F 大調，由法國號溫暖的音色加以
詮釋。）我們這些遊客領受清晨的洗禮，心境豁然開

朗，隨著婉囀的鳥鳴聲，我們也有更振奮的精神繼續音樂之旅的前進。（木管以弱音模擬清晨的鳥鳴聲，絃樂並再度奏出主題，回應樂曲之開頭。）

音樂之旅的體驗何等美妙！由作曲家的創作當中，可以感受其對自然的一份崇敬，化為音符娓娓道來，讓人有更深刻的體會。「聽」！還有狩獵的號角聲與我們呼應呢！（全部樂器以極輕之弱奏表現清晨的舒爽宜人，法國號並模擬遠方的號角聲，象徵白日的振奮；全曲並在弱奏中寂靜的結束。）大家在這清晨的心境裡，都有相同的覺知，這音樂旅程真是豐富而有意義。

卡洛兒（Carole Katchen），晨霧。

皮爾金傳奇

　　皮爾金據說是個不務正業的浪子，父親亡故後揮盡家產，使母親生活陷入困境。不僅如此，皮爾金原本已有一位愛人蘇爾薇格，卻在他人婚禮上，掠奪新娘英格麗特至深山之中，預備據為己有。其行為在今日看來，簡直惡劣到極點。（不過，他還是故事中的主角呢！）

　　喜新厭舊一向是皮爾金的習慣，過了不久，他又將掠奪而來的英格麗特遺棄，自己在深山中遊蕩徘徊。此時，被山魔之女誘至宮中逼婚，皮爾金不從，險遭殺害，所幸黎明之時教堂鐘聲響起，山魔妖怪隨之消逝無蹤，皮爾金方逃過一劫。（可能為故事需要，不讓皮爾金太過順利吧！）

　　皮爾金終於得到教訓，「暫時」悔改，迎娶青梅竹馬的愛人蘇爾薇格為妻；無奈母親病逝，悲痛之餘，竟又拋棄新婚的妻子，再度流浪。（故事總是得要鋪張陳述一番！）

　　聰明的皮爾金在環遊世界各地時，因緣際會賺了不少錢財，但乘船返回經摩洛哥時，卻遭人詐騙而散盡金錢，又落得一文不名。皮爾金心想，不如把別人的錢再騙回來吧！於是便喬裝為一位預言家，四處詐財致富。可惜呀！當一路詐騙到了阿拉伯，卻因無法抵擋酋長之女安妮特拉之美艷誘惑，竟又被搜刮一空，再次落得一貧如洗。

　　皮爾金繼續朝新大陸前進，預備捲土重來，很幸運的，在加利佛尼亞又因為挖掘金礦而致富，悲慘的是，當他欲乘船返回故鄉時，卻遇到海上風暴，船隻與財富全部沒入海底，皮爾金幸賴一艘木筏而獲救。

　　疲憊的皮爾金終於悔悟了！憶及以往，不勝唏噓。從意氣風發的少年，竟已成衣衫襤褸、風霜滿面的老者了，而他的初戀情人蘇爾薇格竟還痴心的守候著他的歸來。（真是世間最多痴情人！）

　　最後，潦倒的皮爾金安詳地在蘇爾薇格的懷抱中，結束他奇特的遭遇。

　　各位讀者可以聽聽這全幕的音樂（共有五幕），試著體會箇中情節與人生哲學之經驗，真是「人生如戲」─「戲如人生」啊！

VIP 美療室

葛利格（Edvard Grieg, 1843～1907），挪威作曲家、鋼琴家。

葛利格生於音樂世家，從小其音樂才華即受到賞識。二十歲時，受到被喻為「丹麥的孟德爾頌」的作曲家葛得（Niels Gade, 1817～1890）之影響，對北歐音樂有不少啟示。

葛利格二十四歲時，與深愛的表妹妮娜（Nina Hagerup, 1845～1935）結婚，妮娜同時也是卓越的聲樂家，葛利格的聲樂作品多由其首演。也因為濃郁溫暖的家庭生活，使葛利格的小品音樂流露抒情與纖細之風格。

葛利格的作品包含戲劇音樂配樂、管絃樂曲、協奏曲、室內樂曲、鋼琴曲、聲樂曲……等，其中，較著名之大型作品有「a 小調鋼琴協奏曲」、劇樂組曲「皮爾金」（Peer Gynt）……等，但其最動人者應屬器樂及聲樂之小品。

推薦療程

　　葛利格著名的劇樂組曲「皮爾金」，係依據同為挪威人之文學家易卜生（H. Ibsen, 1828～1906）之劇本所譜寫之五幕詩劇音樂，完成於1875年，並於1876年首演，各幕劇樂包括前奏曲、進行曲、舞曲、獨唱或合唱曲……等各類形態，可說是葛利格極富代表性之傑作。

　　為音樂會演出之便，葛利格將「皮爾金」劇樂組曲其中四首樂曲選出，集結成為「皮爾金第一組曲」，其排列方式具有古典奏鳴曲（sonata）之風格；隨後又編選另外四曲成為「皮爾金第二組曲」，並且打破前述第一組曲奏鳴曲之風格形式。各曲標題簡述如下：

第一組曲（*Peer Gynt Suite, no. 1*）

　　第一曲：清晨（*Morning Mood*），田園風格的快板，
　　　　　　E大調，六八拍。

　　第二曲：奧賽之死（*the Death of Ase*），悲傷的行
　　　　　　板，b小調，四四拍。

第三曲：安妮特拉之舞（*Anitral's Dance*），馬厝卡
　　　　舞曲風格，a小調，三四拍。

第四曲：山魔王的殿堂中（*in the Hall of the Mountain
　　　　King*），進行曲風格，b小調，四四拍。

第二組曲（*Peer Gynt Suite, no. 2*）

第一曲：英格麗特的悲歎（*Ingrid's Lament*），狂暴的
　　　　快板 —悲痛的緩板 —狂暴的快板，g小調，
　　　　二四拍。

第二曲：阿拉伯舞（*Arabian Dance*），活潑的快板，
　　　　C大調，四四拍。

第三曲：皮爾金的歸來（*Peer Gynt's Return*），激動
　　　　的快板，升f小調，六八拍。

第四曲：蘇爾薇格之歌（*Solvejg's Song*），行板，a小
　　　　調，四四拍。

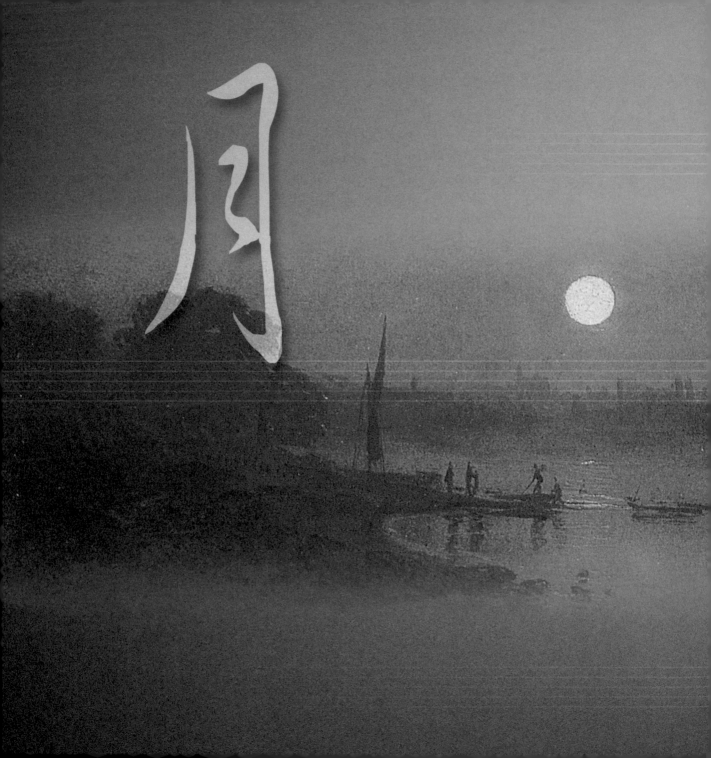

四、舒緩冥想區

◆

朦朧之美

月夜冥思

◆

朦朧之美

　　夜晚，沁涼如水，這一站，我們將在印象樂派最富盛名的法國作曲家德布西的引導下，來到他想像的空靈國度，體會遠古城鎮的一種「如夢似幻」的情境。這段療程是需要您放鬆心情細心感受，且讓我們閉眼靜心聆賞！

一、序言——沉澱後的甦醒

　　「聽」！遠方傳來露珠自葉片層層墜落的聲響，一聲一聲的，慢條斯理的，好似會反彈似的，自由自在的推進，是誰讓這精靈般的小水滴抖落的如此晶瑩剔透呢？彷彿在寧靜的夜晚裡，隱含無限詩情與畫意。（鋼琴以極弱的和絃，在休止符的開場之下，伴隨不規則的

切分音與掛留音，時而三等分、忽又二等分的節奏音型，交錯出現。）

　　一個比羅馬城更遙遠的古老城市——「貝加摩」，民風純樸、生活單純的小小城鎮，人們卻是處處在生活中尋找樂趣與變化，在注意「聽」！連此地的小露珠們抖動的速度都會忽快忽慢，讓人感受其中的生命力正蓬勃待發呢！（主題持續擴充，九八拍的三等分音型不斷密集呈現，並以下行擴充其張力。）咦！小露珠還在竊竊私語，和誰在說話呢？講些什麼故事呀？噢！原來是和「風兒」在對談呢！我們也忍不住「豎」起耳朵傾聽起來了！（鋼琴以類似「過門」樂句手法，彈奏平行八度的下行和絃，休止符依然扮演弱起拍的引導角色。）

黃鷗波，柳陰月影。

歐陽乃霑，情月圖橫幅，1989。

　　世界時時充滿冒險與奇遇，露珠和微風優雅的對話正娓娓道來這古老的神奇，帶著點「阿拉伯」風格的圖樣色彩，有一種緊迫盯人的說服力充斥在空氣中，到達顛峰時，卻又滿溢著平和與靜謐。（主題與過門的交互不斷堆疊，至和絃達到最高音，琶音式的分解和絃聲響將氣勢緩和，並為第二樂段的新局面開場。）

二、中段——流動的月光

　　故事的開始總是讓人心存期待，按捺不住的心情翻騰洶湧，遠古及異域的景象彷若近在眼前。（在分解和絃的伴奏烘托下，「五聲音階」式的曲調緩慢唱出；緊接著，轉換成富有「全音音階」色彩的第二樂句，此二種旋律形態並不斷交互呈現著。）

　　神祕的情境裡，連月光都變得閃爍不定，就像眨著大眼睛，目不轉睛、聚精會神的傾聽這夜的浪漫與傳奇，微風扣人心弦的語氣激盪著大夥兒的情緒，忽高忽低，時上時下，有時單薄冷冽，有時卻又豐厚飽滿，變

小秘方

　「五聲音階」（pentatonic scale）是由五個不同的音所構成之音階，可就「半音」（semitone）之有無加以區別。

　無半音之五聲音階，包括唱名中的do-re-mi-sol-la等五音（即「宮」、「商」、「角」、「徵」、「羽」等五音），並隨其音型可以有五種形態之調式音階。一般而言，東方音階中，尤其是中國、日本、朝鮮等地區皆屬之。

　另一類含有半音之五聲音階，包括do-降re-fa-sol-降la等五音，日本、朝鮮、印度及印尼的音階可見一部分，其有極特殊之聲響。

　「全音音階」（wholetone scale）是由六個「全音」所構成的一種音階形態，主要使用於器樂。自浪漫樂派起，即有作曲家使用此種音型，例如李斯特、葛令卡（Mikhail Glinka, 1804～1857）……等，而使用最有特色者則非德布西莫屬，是印象樂派之一大風格。

幻的力度不斷持續，直到月兒的「歎息」突然響起。（曲速開始加快，並因全音音階的聲響效果顯得「明亮」起來，術語 "enanimant" 及 "calmato" 正指示樂曲的「生動」與「活力」；旋律以高低、強弱、和絃的面貌不斷變換，將曲趣帶到最高點。）

三、尾聲——神祕的告白

輕輕的歎息，月的「寂靜」再度籠罩，空氣凝結的凍感讓人感受這夜的「孤寂」與「微弱」之美。（第一段主題以極弱的力度表情再次呈現，左手延續但分明的固定聲響更加重「凝固」的感覺，休止符也發揮更多效果。）

法蘭西斯（Français），奧菲斯，1863。

鋼琴組曲「貝加馬斯克」（*Suite bergamasque*），直譯應為「貝加摩」的地方風格，"masque"為「面具」之意。

貝加摩位於義大利北部，距離米蘭東北邊約四十公里處，以「方言生硬」著名；此區原住民以其鄉村風味、純樸民風之特性，發展一系列之舞曲，並由舞曲中產生「丑角」（harlequin）的角色，藉以諷刺當地拗口難解的語言與怪異的奇裝異服。

閉眼享受這份清涼之時，「薄霧」悄悄的環繞而來，好似聽見淡淡的風聲傳送亙古的訊息，斷斷續續，有著一份「藕斷絲連」、「欲語還羞」的青澀與清新。我們心裡都不約而同想起那銀河裡的仙子影像。哎！原來這趟美妙的「月光」之旅是仙子為我們所帶來的一份佳禮，那種迥異於世間喧嚷的羅曼蒂克夜色，是令人永難忘懷的。（在第一段主題的再現之中，第二段左手琶音式的伴奏輕緩出現，營造朦朧的背景氣氛，右手則以三次斷續出現的上行二度和絃，意味樂曲的終結。）

VIP美療室

　　德布西被奉為印象樂派的開山始祖，1893年以一首純印象曲風的「絃樂四重奏」震驚樂壇後，即掌控整個法國現代音樂的脈動，直到1918年離世止；德布西也是一位全能的作曲家，在歌劇、管絃樂曲、鋼琴獨奏曲以及聲樂等，均留下豐碩的作品。另外，他也率先運用中世紀的教會調式、東方五聲音階等手法，掙脫浪漫樂派的藩籬，而開創了全新的印象主義風格之音樂，為現代音樂的發展打開了寬廣的大門。

　　德布西的作品有歌劇、戲劇配樂、芭蕾音樂、聲樂曲（管絃樂與合唱、無伴奏合唱、藝術歌曲等）、管絃樂曲、室內樂曲、鋼琴曲（小品、組曲、聯彈、雙鋼琴等）……等，可說是創作力十分旺盛的一位作曲家。

推薦療程

　　鋼琴組曲「貝加馬斯克」是德布西1890～1905年間寫作出版的作品，創作期前後長達十五年，想必是經過相當推敲之作。此時期亦是德布西創作時期的第二階段，是蛻變至個人獨特風格的過渡期。

　　此曲標題係德布西在留學義大利時，對文人費拉尼（Paul Varlaine, 1844～1896）就北方「貝加摩」地區特殊民族風格所留下之文字描述，產生強烈而深刻之印象，因而引發創作動機，寫作四首有快有慢的鋼琴小品，並貫之以古代舞曲名稱，串聯成古典的組曲形式，是其創作中期的重要代表作。

　　其中，第三曲慢板風格的「月光」，很特別的，並未使用古典舞曲名稱，可看出德布西對此曲別有深意，在創作手法上，對教會調式旋律的運用，配合特殊的節奏形態，加以鋼琴踏板的氣氛烘托，使此曲成為德布西最受世人喜愛的小品之一，也開啟其「印象樂派」大師之新境界。

全部組曲各曲標題如下：

第一曲：前奏曲（*Prélude*），自由速度的中板，四四
　　　　拍。

第二曲：小步舞曲（*Menuet*），小行板，三四拍。

第三曲：月光（*Clair de lune*），很有表情的行板，九八
　　　　拍。

第四曲：巴瑟比舞曲（*Passepied*），不太急的快板，四
　　　　四拍。

　　有興趣的讀者，不妨嘗試聽聽全曲，並體會作曲家在
各小品間巧妙的安排與風格的表現。

靳埭強，
山月圖橫軸，1988。

月夜冥思

貝多芬的第十四號鋼琴奏鳴曲
「月光 —— 第一樂章」

　　還記得小時候第一位認識的西洋古典音樂作曲家是誰嗎？面帶嚴肅，嘴唇緊抿，似乎讓人無法第一眼從他的面貌聯想到他的音樂，這就是有樂聖之稱的「貝多芬」。這一站，我們將在他的引導下，感覺來自月夜的「冥思」與「真情」；或許，您可以和前一站德布西「貝加馬斯克」鋼琴組曲中的「月光」有不同的體會。在作曲家貝多芬釀造的自然情境中，且盡情感受他那份深層的生命謳歌吧！

一、序言——夢的呼喚

　　猶如在瑞士的琉森湖畔，波光粼粼，輕舟微盪……

　　在行前，朗讀這段對「月光」風華的形容與讚美，

不免興起幽情縷縷，往日的甜美記憶一一浮上心頭。
（鋼琴以象徵無止盡的三連音分解和絃，伴隨左手深沉的
八度低音，以四小節序奏揭示本曲的開始。）

　　不知不覺的，作曲家貝多芬已經領著我們來到了
「月」的世界。好像仙女棒的觸角一般，輕輕的點，悠長
綿延的樂音立時飄揚起來，「聽」！這不正是最讓人神
往與珍愛的羅曼史嗎？（第一主題在序奏後淡淡的出
現，以附點音符為
弱起拍節奏，更增
添樂曲的動感；隨
後的第二主題則在
不同調性上呈現，
背景仍是不變的三
連音節奏。）

尼爾（A. van der Neer），月河，1768。

二、中段──深情以待

我心中因為一位少女而起變化，我們是彼此真摯相愛的，這是數年來未曾有過的感覺，幸福真的降臨到我的身邊。

我有如此深刻的預知，雖然，愛情是美好的，但這份情感的結局可能因身分的差異而有改變，我仍期待它的到來……

作曲家娓娓對我們訴說他對愛情的嚮往與執著，語氣愈來愈為急切，好像言語已無法表達，映照在皎潔月色之下，真摯直率的性情表露無遺。（隨後的曲調分別在不同調性上呈現，繁複的調性色彩，加以左右手的密集「對唱」，突顯作曲家泉湧的樂念與旋律進展的急迫性，並引入第二樂段的高潮。）

米勒（J.F. Millet），月光下的牧羊場，1861。

行在月影光華裡，淡淡的思緒撩人無限，連山谷也輕輕傳來回響，回應它對作曲家深情的寄念。（旋律再次轉回原調，但在下屬音上出現，並引導樂曲走向高音域，左右聲部以「反行」彰顯曲調之張力；隨後以同音高低八度反覆之方式，營造低吟與回音之效果。）

三、尾聲──命運之神

漫步到了湖邊，一樣的場景，卻是不同的時空與人物，造化弄人，令人噓歎。掬起一池清水，潑灑而去，漫天水舞交錯著波光粼粼的月景，自然似乎也了解此刻的心情，無聲寂寥的應答著！（三連音的背景節奏，此時以主題之姿扮演過門樂句的角色，不斷的調性變換更

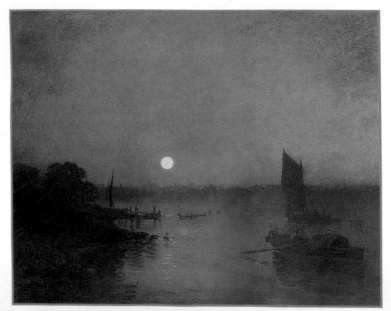

瓦拉東（F. Vallotton），
月光，1895。

加深樂曲的緊張與不安；在到達最高音後，三連音漸次減弱力度，代之以級進下行的三音不斷反覆，並引之回到第一主題的再現。）

　　午夜時分，露涼沁骨，好像隱去的月光忽又乍現，波動的湖面激起一陣漣漪，隨即又消逝無蹤。愛情也像是小鳥一般，來去自如，不受羈絆，縱然是如鐵漢般性格的作曲家，也擺脫不了「命運之神」的操弄，只能一「歎」置之！（在此樂段，第一主題再現，並緊湊呈現左右聲部的對唱；隨即以下行五度之完全終止導入最終尾聲，左手低音重複同音的附點節奏型，彷彿作曲家的第五交響曲之「命運之神」主題，並在分解和絃的三連音背景中，安靜的結束本樂章。）

VIP 美療室

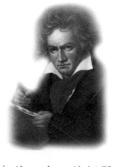

　　貝多芬（Ludwig van Beethoven, 1770～1827），德國作曲家，為古典樂派及浪漫樂派之重要音樂家，有「樂聖」之美稱。

　　有關貝多芬生平之介紹資料相當多，讀者可由文獻或網路中取得。其中最為人稱道的「九大交響曲」是他奠定與擴充「奏鳴曲」形態的精髓之作；其次，被譽為鋼琴「新約聖經」的三十二首鋼琴奏鳴曲也是世代傳誦的傑出創作，但其實其創作形態亦屬交響曲形式之縮圖。

　　貝多芬除交響曲及鋼琴奏鳴曲之外，尚有歌劇、配樂、序曲、管絃樂曲、協奏曲、室內樂曲、器樂奏鳴曲、器樂小品、鋼琴變奏曲、宗教音樂、聲樂曲⋯⋯等，種類及數量均十分繁多。

小秘方

「奏鳴曲」是與「清唱劇」（cantata）相對的用語，前者指樂器之發響（sonare），後者指純粹之歌唱（cantare）。

「奏鳴曲」在巴洛克時期僅是一種器樂曲的代名詞；至古典時期，體制漸趨完備，成為音樂史上最重要的一種曲種，並影響許多樂曲的創作方向。

奏鳴曲的標準形式為三或四個樂章（movement，簡寫為mov.），但亦有單樂章或五樂章者，其樂曲形態並因樂器組合之不同，而產生如「室內樂一重奏曲」、「協奏曲」（為一個獨奏樂器與管絃樂團的奏鳴曲）、「交響曲」（為管絃樂團的奏鳴曲）……等。各樂章基本架構大致依循下列規則：

第一樂章（1st mov.）：奏鳴曲式（sonata form）

第二樂章（2nd mov.）：歌謠曲式（air form）

第三樂章（3rd mov.）：小步舞曲（menuet）或詼諧曲（scherzo）

第四樂章（4th mov.）：輪旋曲式（rondo form）

其中，第一樂章之「奏鳴曲式」乃奏鳴曲之精華所在，其特徵如下：

1.具備「呈示部」、「發展部」、「再現部」三大段落

2.為具有「對比」風格之雙主題（在「呈示部」出現）

3.主屬調性轉換之形式

Massage Time

　　您知道外表嚴肅的貝多芬也有浪漫多情的一面嗎？這首著名的「月光」奏鳴曲，傳說是貝多芬在一天夜裡，參加宮廷華宴後返家的途中，由於月色極美，貝多芬便興起獨自漫步街道的念頭，享受這靜謐的夜晚。

　　此時，他聽到自一豪宅中流洩出琴聲，貝多芬十分好奇，停駐看了一下門牌。門牌上寫道這家人的姓氏——「桂察蒂」（Guicciardi），原來貝多芬曾受邀於此戶人家，並為該府千金茱麗葉塔（Giulieta）授過琴課。

　　貝多芬忍不住按下門鈴，這出人意外的造訪使茱麗葉塔無比驚喜；進門後，貝多芬便接續方才未彈奏完畢之奏鳴曲，茱麗葉塔深為所動，閉眼靜靜的聆賞。此時，一陣風吹熄蠟燭，瞬間一片漆黑，只有皎潔的月光投映進來，茱麗葉塔虔誠聆聽的身姿竟如雕像般完美，在貝多芬心中霎時湧現創作之靈感。

　　沉默一會兒之後，貝多芬告訴茱麗葉塔，將為其彈奏方才因為「月光」而想到的音樂，並且要將此曲獻給茱麗葉塔。說著，貝多芬的雙手再次在琴鍵上彈奏起來，平穩但又充滿情感的樂音，注入茱麗葉塔善感的心靈，忍不住熱淚盈眶了！

　　這是著名的「月光」奏鳴曲的傳奇，浪漫的情愫是否也悄悄進入您的心中了呢？姑且不論真假，樂曲的美感是不容置疑的，您說，貝多芬心裡的「愛情」究竟存放何處呀？

推薦療程

療程一：

　　第十四號鋼琴奏鳴曲「月光」（*Moonlight*）是貝多芬最為人熟知與喜愛的鋼琴奏鳴曲之一，創作於1801年，「月光」之名據說來自雷斯達布（Ludwig Rellstab, 1799~1860）對樂曲第一樂章之形容：「猶如瑞士琉森湖月光閃耀的湖面上搖盪的小舟一樣」，此應屬該曲出版相當時日之後的事。

　　作曲家本身對該曲之期望極高，標示有與前一首奏鳴曲（作品27之1）相同之標題「幻想曲風之奏鳴曲」，故其第一樂章極欲跳脫傳統奏鳴曲式，展現即興與柔美風格，形成此曲之最大特色。

全曲各樂章簡介如下：

第一樂章：持續的慢板，c#小調，二二拍，三段歌謠
　　　　　曲式。

優美而流暢的風格，捨棄傳統的奏鳴曲式，也是本曲俗名「月光」的來源。曲末有立即接續第二樂章之術語指示（attaca），顯示作曲家樂念之連續性。

第二樂章：稍快板，降D大調，三四拍，三段歌謠曲
　　　　　式。

類似小步舞曲或詼諧曲之風格，弱起樂句的結構更顯其輕盈可愛之貌，據李斯特的形容其在前後兩個樂章之角色如同「開在兩道深淵的一朵小花」。

第三樂章：激動的急板，C#大調，四四拍，奏鳴曲
　　　　　式。

若說第一樂章是柔美的月光，則此樂章猶如熱情之激流，旋律之緊湊性在當代作品極為特殊，奏鳴曲式之結構亦十分卓越。

有興趣的讀者，不妨嘗試聽聽全曲，並體會作曲家在各樂章之間巧妙的安排與風格的表現。

療程二：

　　貝多芬共創作三十二首鋼琴奏鳴曲，其中，有標題者有八首如下：

　　第八號鋼琴奏鳴曲「悲愴」（*Pathétique*），c小調。

　　第十四號鋼琴奏鳴曲「月光」，升c小調。

　　第十五號鋼琴奏鳴曲「田園」（*Pastoral*），D大調。

　　第十七號鋼琴奏鳴曲「暴風雨」（*Tempest*），d小調。

　　第二十一號鋼琴奏鳴曲「華德斯坦」（*Waldstein*），C大調。

　　第二十三號鋼琴奏鳴曲「熱情」（*Appassionata*），f小調。

　　第二十六號鋼琴奏鳴曲「告別」（*Das lebewohl*），降E大調。

　　第二十九號鋼琴奏鳴曲「漢馬克拉維」（*Hammer-klavier*），降B大調。

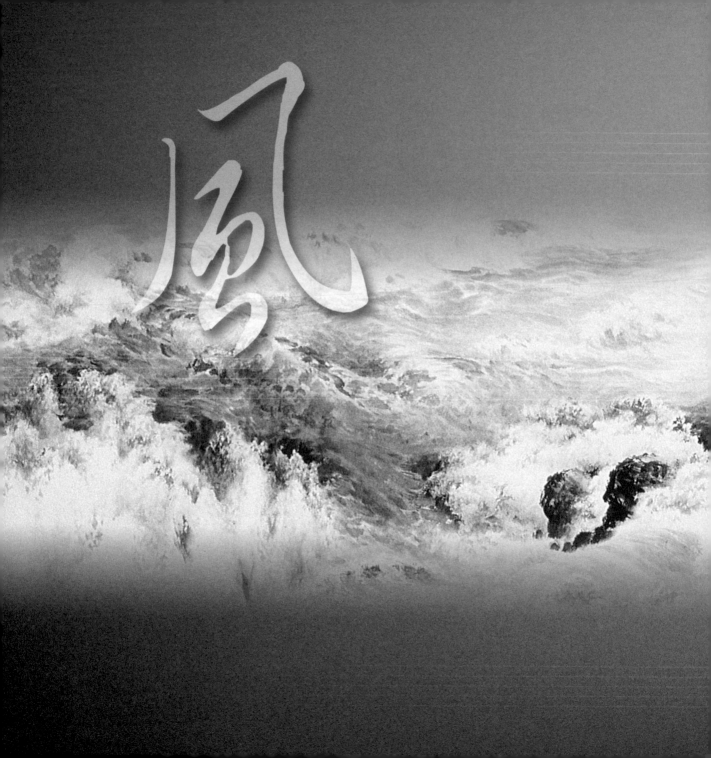

五、芳香減壓法

◆

風波不斷

風情萬種

◆

風波不斷

德布西的交響素描
「海──風與海的對話」

「交響素描」可能是德布西特別為管絃樂曲「海」所加之副標題，其與「標題音樂」有密切的關係。

標題音樂係指事先設定程序之音樂，藉以表現作曲家某些意念；而交響素描即是將此種標題音樂風格設定於為「管絃樂團」或「交響樂團」而作，其能藉由樂團豐富的音色組織，

「風」──飄揚的意象，感覺深刻卻捉摸不到，來臨之時早已消逝無蹤，可以是「微」風輕拂，更會變成「狂」風怒吼，「瞬間來去」的「風」格是它給人的記憶。

「海」──流動的意象，給人無限浩瀚卻又深邃隱密的感覺，是詩人筆下讚頌的目標，也是畫家毫底摹繪的象徵。

且讓我們在印象樂派大師法國作曲家德布西的音樂裡，感受在他特殊創意與調配之下的「風」與「海」的對話。讓我們親臨現場，聽聽德布西如何「舞文弄墨」與「興風作浪」吧！

一、序言——風雨欲來

　　注意聽哦！「風」與「海」的形象隨隱隨現，沒有跟緊腳步，可是無法體會作曲家德布西要帶給我們的第一手的聲響哦！（樂曲開頭由定音鼓奏出顫音，微弱而低沉。）這聲音聽來帶著煩悶的思緒，就像陰暗的角落，讓人感覺甚為不安。（作曲家運用以「暗部」烘托「明部」之手法，在「對照」的色彩中開啟本樂章。）

詮釋樂曲標題的境界與作曲家之創作風格。

　　在印象主義時期，畫家喜用音樂的名詞作為畫題，相對於此，熱愛繪畫的德布西也拿美術的名詞如「版畫」、「影像」、「素描」……等，作為其樂曲創作之題，就像以畫家的語言在詮釋音樂藝術一般。

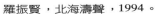

羅振賢，北海濤聲，1994。

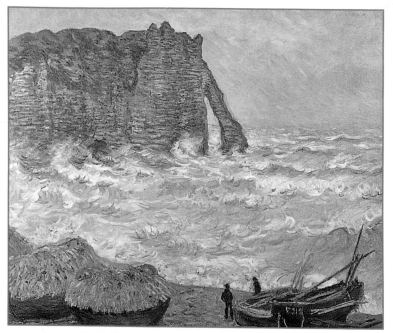

莫內，艾特塔波濤洶
湧的大浪，1883。

二、中段——風起雲捲

　　閉眼感受那股山雨欲來風滿樓的陰霾，像是宇宙間，結構不斷轉變並且帶著無比巨大壓力的「混沌之力」在運動著。站在德布西的「海」邊，我們竟像是要被這浪濤吞沒似的！

（絃樂以一句接連一句的音型，暗示被風激起的波濤。）

　　「能夠被『抒情的靈魂』與『夢幻的狂想』完全適應的音樂，才是我想要的音樂。」

　　德布西緩緩為我們說出他的「感覺」，多用些感覺，少些心智，似乎更能對他的音樂產生共鳴，就像這風加諸在海身上的變化景象，瞬間來去，卻是強烈有力。

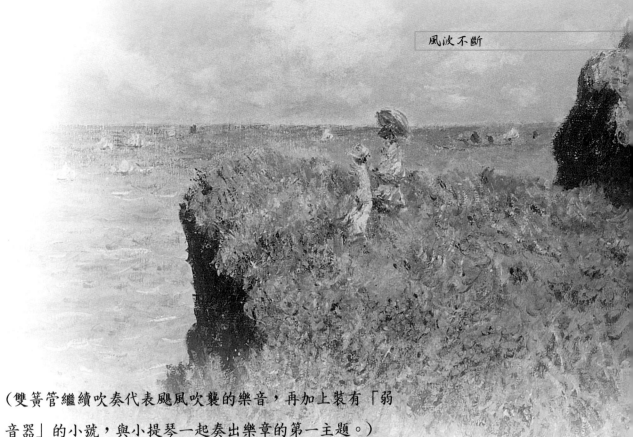

（雙簧管繼續吹奏代表颱風吹襲的樂音，再加上裝有「弱音器」的小號，與小提琴一起奏出樂章的第一主題。）

　　你能想像風在「怒吼」，就像是它對生命傾盡全力的「謳歌」；而風與海的「對話」，便如同天地之間萬物初始的那份「張力」。當浪濤被捲起之時，正是要落下之時；低平的浪花看似沉靜，卻即將蜂湧而至直衝入天。生命也像是這周旋的樂章，每一個變動就是一次進展，每一個休止就是一次開始，「輪迴」的隱喻清楚的呈

現。（樂曲背景象徵「混沌」之力的音響，與第一主題的旋律持續交錯著，不規則節奏與增減音程的運用更突顯樂曲的緊張感；力度並由極弱pp漸次擴增至極強ff，全曲演變至怒濤澎湃強而有力之高潮。）

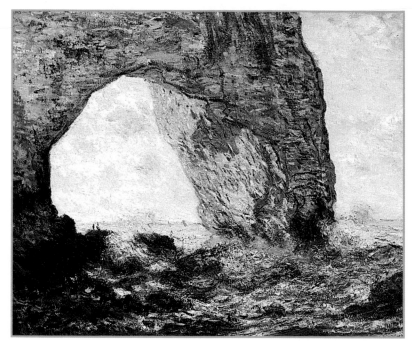

莫內，艾特塔的曼門。

海洋是德布西的摯愛，眾所周知，在他的日記中，留有許多對海的讚歎之詞。並且，海洋具有流動、透明與變化的意象，即是「印象主義」精神的表現。

交響素描「海」可能是德布西在1903年左右開始構思與譜寫之樂曲，在致友人信中，德布西也提及他對曲中原訂三個標題「桑吉內爾諸島的美麗海洋」、「波浪遊戲」及「風與海的對話」，由此可見此曲經過相當之推敲與思考。

泰納，漢伯河口，1824-25。

由於生活上發生一些事件，德布西並未很快完成「海」的創作，1904年9月完成管絃樂的編制，1905年3月才正式寫完本曲，並於10月由卡穆・史懷亞指揮藍姆魯管絃樂團首演。

三、尾聲──風平浪靜

誰會知道音樂創造的祕密？那海的聲音、海空畫出的曲線、綠蔭深處的拂面春風、小鳥啼囀的歌聲，這些無不在我心中形成富麗多變的「海」的「印象」。

突然，這些意象會毫無理由的，由其記憶的某一點，向我們身處周圍擴展，於是，「音樂」就出現

莫內，岩石，1886。

了，其本身便自然含有和聲。（摘自德布西1911年談話錄）

透明的意象是風與海的象徵，「詩情畫意」的轉換是它們的奧祕所在，這段風與海的「對話」讓我們感受到自然之音的震撼與偉大；作曲家德布西帶給我們的「印象」之旅，更是讓人驚艷無比，也極富戲劇性。您心靈的「畫筆」是否已為此景此情留下最佳的影像了呢？！

推薦療程

德布西在「海」的音樂中，構思出一套新的創作方式，其呈示與發展之觀念是並存且不斷湧現的，此種樂念的湧現無須借助任何預設之樣式，而是依據自身的力量向前推進。（摘自樂評家巴拉克之觀點）

交響素描「海」（*La mer*）是德布西嘗試以「色彩」及「時間」去詮釋音樂的創作；「交響素描」（*trois esquirses symphoniques pour orchestre*）是此曲的副標題。全曲可以聽出德布西除了音的描寫之外，更賦予藝術一種時間性的、運作式的、以及開放的形象，樂器絕妙的調配也是此曲被視為印象樂派代表作之原因。

全曲各樂章標題如下：

第一樂章：海上的黎明到中午（*De l'aube à midi sur la mer*）

由緩板開始，調式為「混合型」，以降D音為調式主音，整個樂章主要描寫黎明前海洋沉靜的波動，以及曙光初現至光芒萬丈之景象。

第二樂章：波浪遊戲 (*Jeux de vagues*)

為具有詼諧曲風之樂章，以「分力」(*une composante*)——指相互結合而產生合力的個別之力，創造時空的明暗效果。

第三樂章：風與海的對話 (*Dialogue du vent et de la mer*)

以標題引進分化的創作手法，是此曲一大特色，速度承續前一樂章。

有興趣的讀者，不妨嘗試聽聽全曲，並體會作曲家在各樂章之間巧妙的安排與風格的表現。

德布西「海」之封面。

風情萬種

李斯特的兩首音樂會練習曲「森林的絮語」

在小時候的回憶裡，故事時間往往少不了「森林」這個景象，有時是陰暗神祕的象徵，有時卻又是鳥語花香的夢境；而現代人進入森林的目的不外乎享受那大自然的「森林浴」。這次「風」景的欣賞，我們可得好好「洗」耳恭聽匈牙利作曲家李斯特為我們準備的ＳＰＡ壓軸好戲──芳香療法，讓我們在自然的薰香中，釋放堆積已久的沉荷，體驗一場屬於身心靈的感動！

一、序言──清晨微語

一踏進森林的王國，我們馬上感覺到那氣氛的轉變。雖是清晨時刻，窸窸窣窣的，卻讓人隱隱然意味到像有萬般的生命正蠢蠢欲動呢！或許是正準備迎接我們

黃鷗波，
禹嶺松林，1985。

的到來呢！（鋼琴在右手以十六分音符的三連音音型，急速但規律的反覆著，模擬森林中的絮語聲響，作為本曲之開場白。）

其實，再仔細聆聽，有一股風聲如流水般宣洩而出，像是情人枕畔耳語，連綿不絕，伴隨著急促的呼吸聲，更顯音調與思潮之激動。（主題在左手流暢奏出，

劉明珠，林間野趣，
2000。

　　絃樂器般的甜蜜樂句，伴隨著漸強漸弱的力度符號，句
句分明，卻又以樂句尾音標示「斷奏」符號之方式，輕
巧的表現樂句間之區隔。）

　　　風聲並非稍縱即逝，它往往會周而復始的以「類似」
的面貌呈現，叫人目不暇給，耳朵也閒不下來呢！（主
題再繼續出現，並加入裝飾音的效果；隨後並改變調

性，益增其清麗之感。）樹葉因風而起的絮語似乎有些微弱，咦！究竟怎麼啦？（樂曲持續以主題與背景伴奏模式進行，隨後以強弱層次的變化引入第二樂段的準備。）

柯洛，亞維瑞城的回憶，1872。

「練習曲」(etude) 係指以練習演奏技巧而創作之樂曲，通常一首練習曲會有某一項需要專注之演奏技巧，並有階段性或系列性之編作。

十九世紀的音樂家則將「練習曲」的涵義予以擴大，變成一種追求華麗與浪漫風格樂曲之表徵，例如鋼琴詩人蕭邦（Frédéric Chopin, 1810～1849）為鋼琴而寫的兩套練習曲；又如舒曼（Robert Schumann, 1810～1856）的「交響練習曲」（Symphonische Etüden）；以及李斯特的「音樂會練

二、中段──白日朗照

　　原來，大家都靜下來，預備迎接那曙光之到來。第一道陽光投照時，瞬間感到一陣暖意，睡眼惺忪的葉兒們似乎都甦醒了！跟隨著微風也生動清爽的歌唱著。（主旋律在一陣平靜後，移轉至右手高音部；右手八度音表現亮麗之音色，類似長笛般之聲響；而左手轉而擔任三連音之伴奏角色，以強弱層次變化繼續烘托全曲。）

　　萬物逐漸展露出驚人的活力，在森林裡，只聽聞你

來我往的交錯聲響，一會兒是小鳥吱吱喳喳在討論事情；一會兒又是蟲兒們啾啾唧唧在召開大會；還有那林間溪流潺潺的水聲伴唱，好一個忙碌的世界，充滿了旺盛之力與蓬勃生機。（裝飾音再次扮演畫龍點睛的效果，左手除背景音色的表現外，也以「隱藏」的旋律與右手主題對唱著，突顯樂曲之張力。）

習曲」（*etudes de concert*）系列……等，都是相當傑出之作品，也是頗受鋼琴家喜愛與樂於挑戰之演奏曲目。

柯洛，青綠色的河流，1860-65。

柯洛，林中的小河，1865-70。

白日帶來的力量不容小覷，作曲家李斯特領著我們來到森林的「更深處」，林木更加蓊鬱，不同的生物也各自在它們的世界中進行著一天的例行作業。我們在旁靜靜聆賞著，卻仍感受一股強烈的爆發力。（樂曲的戲劇性愈來愈強，作曲家以雙手同音加上「重音」力度之表現，勾勒出輪廓更為鮮明之主旋律；低音切分節奏的果決性更帶動全曲之高潮，踏板的運用也有擴張之效果。）

克林姆（G. Klimt），
山毛櫸林，1902。

三、尾聲──歸於平淡

　　風勢助長了大家的情緒，這林間的絮語景象可真是
引人入勝。似乎經過這趟森林之旅，大家也不由自主的
做了好幾次「深」呼吸，不僅耳間獲得絕佳的聽覺經
驗，心肺也隨之舒張起來，SPA的效果果真令人覺得不
虛此行呢！

經過白日的忙碌，萬物終須靜息，我們這些外來之客也該倦鳥知返了！離開這深邃的境地，讓一切絢爛歸於平淡吧！（一觸即發的氣勢引領全曲的最高點，而在明亮的強音表現之後，聲響逐漸轉弱，先前的琶音、裝飾音及掛留音漸次被緩慢柔和的音色包容起來；主題仍不斷反覆著，但輔以平靜而消失終了。）

Massage Time

李斯特其他練習曲都是在其威瑪創作時期所完成之鋼琴作品，唯有此曲是移居羅馬時所寫作，且並非為其個人演奏而作，而是題贈給其自1851～1855年間一直在威瑪跟隨他的弟子浦路克納（Dionys Pruckner, 1834～1890）。

自1859年移居羅馬起，李斯特的演奏活動幾已中止，而潛心研究神學，也創作許多宗教曲，此套音樂會練習曲卻屬其晚年為數甚少的鋼琴曲之一。

此外，李斯特對此二曲標題與內容之間的關係，在創作初始即有所意識，此與其之前大多在樂曲即將出版前才附加標題的做法，有所不同，因而「寫實」成分甚高。也因其弟子浦路克納的鋼琴技巧極高，因此，李斯特對此曲的和聲與技法之寫作有相當難度之處理，這也形成今日演奏者喜愛將之列入音樂會曲目之緣故。

VIP美療室

　　李斯特，匈牙利出生的德國作曲家、鋼琴家。

　　自小便被視為神童的李斯特，六歲習琴，八歲便公開演奏，展露其過人之音樂天賦。1831年受到有小提琴鬼才之稱的義大利作曲家帕格尼尼（Niccolò Paganini, 1782～1840）的影響，開始著重鋼琴技巧之展現與樂曲之創作。

　　李斯特的作品包含各種器樂曲（以鋼琴為中心）、管絃樂曲（以交響詩為主）、宗教音樂、歌劇、聲樂曲……等。其晚年創作之標題式的管絃樂曲確立浪漫樂派交響詩之風格，對於鋼琴曲之寫作更是不遺餘力。

推薦療程

療程一：

李斯特的鋼琴作品富有技巧與華麗之美，就像小提琴鬼才帕格尼尼的小提琴之作一般，是充滿挑戰性的傑作。本次療程所介紹他的「兩首音樂會練習曲」（*2 Konzert Etuden*）即為其晚年鋼琴曲的代表作之一。

各曲標題如下：

第一曲：森林的絮語（*Waldesrauschen*），降D大調，極快板，四四拍，是典型 A－B－A'－C－A「輪旋曲式」（rondo form）。

第二曲：侏儒之舞（*Gnomenreigen*），升f小調，詼諧的急板，六八拍，亦為相當自由之輪旋曲式（A－B－A－B'－C－A'－B"－C'－A"）。

有興趣的讀者，不妨也嘗試聽聽第二曲，並體會作曲家在此二曲之間巧妙的安排與風格的表現。

療程二：

在李斯特鋼琴曲中，有為數不少的「音樂會練習曲」，

茲羅列於下：（依創作年代先後順序）

1.帕格尼尼絕技練習曲集（*Etudes d'exécution transcendante d'aprés Paganini*）

包括「g小調」、「降E大調」、「鐘」（*La campanella*）、「E大調」、「狩獵」、「a小調」等六曲。

2.三首音樂會練習曲（*Trois etudes de concert*）

包括「悲傷」（*Il lamento*）、「輕鬆」（*La leggerezza*）、「歎息」（*Un sospiro*）等三曲。

3.大音樂會獨奏曲（*Grosses Konzertsolo*）

4.絕技練習曲集（*Etudes d'exécution transcendante*）

包括「前奏曲」（*Preludio*）、「a小調」；「風景」（*Paysage*）；「馬采巴」（*Mazeppa*）；「鬼火」（*Feux follets*）；「幻影」（*Vision*）；「英雄的」（*Eroica*）；「狩獵」（*Wild Jagd*）；「回憶」（*Ricordanza*）；「f小調」；「黃昏的和聲」（*Harmonies du soir*）；「冬之烈風」（*Chasse-neige*）等十二曲。

5.二首音樂會練習曲

包括「森林的絮語」、「侏儒之舞」等二曲。

音樂，不一樣？

◎陳郁秀／主編

第一套由主題切入，讓您瘋狂愛上古典音樂的精緻小品，
讓陳郁秀與一群志同道合的音樂夥伴，
帶您探尋完全不一樣的音樂新天地！

隨書附贈EMI精選CD，包含著名世界級樂團與演奏家的精彩
錄音，片片皆為量身訂作，長度超過七十分鐘，讓您的耳朵不
用羨慕眼睛！

一看就知道／蘇郁惠著

不看不知道／牛效華著

跨樂十六國／孫愛光著

動物嘉年華／陳曉雰著

天使的聲音／魏兆美著

大自然SPA的呵護
　　　　　／吳舜文著

四季繽紛／張己任著

心有靈犀／顏華容著

文藝講堂／林明慧著

怦然心動
　　／陳郁秀&盧佳慧著

國家圖書館出版品預行編目資料

大自然SPA的呵護 / 陳郁秀主編;吳舜文著.－－初
版一刷.－－臺北市；東大，民91
　　面；　　公分——(音樂，不一樣？)

　　ISBN 957-19-2601-9　(一套)
　　ISBN 957-19-2607-8　(精裝)

　　1. 音樂–鑑賞

910.13　　　　　　　　　　　　　91004596

© 　大自然SPA的呵護

主　編　陳郁秀
著作人　吳舜文
發行人　劉仲文
著作財
產權人　東大圖書股份有限公司
　　　　臺北市復興北路三八六號
發行所　東大圖書股份有限公司
　　　　地址 / 臺北市復興北路三八六號
　　　　電話 / 二五○○六六○○
　　　　郵撥 / ○一○七一七五──○號
印刷所　東大圖書股份有限公司
門市部　復北店 / 臺北市復興北路三八六號
　　　　重南店 / 臺北市重慶南路一段六十一號
初版一刷　中華民國九十一年五月
編　號　E 91043
基本定價　柒元肆角
行政院新聞局登記證局版臺業字第○一九七號

有著作權·不准侵害

ISBN　957-19-2607-8　(精裝)

網路書店位址：http://www.sanmin.com.tw